MW00533075

THIS DIARY BELONGS TO:

Clarkson Potter/Publishers
New York

20__

JAN	FEB	MAR

JUL	AUG	SEP

APR	MAY	JUN

OCT	NOV	DEC

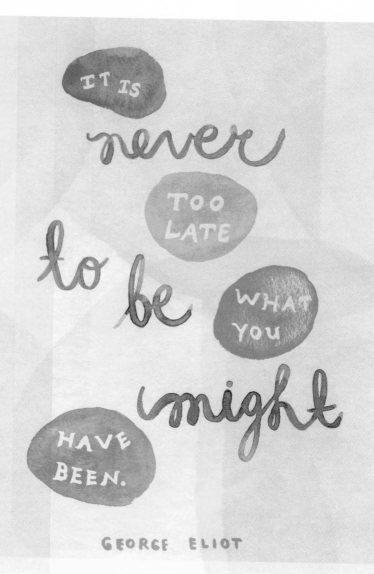

IT IS *never* TOO LATE *to be* WHAT YOU *might* HAVE BEEN.

GEORGE ELIOT

GOALS:

IMPORTANT DATES

20__

- [] _____
- [] _____
- [] _____
- [] _____
- [] _____
- [] _____
- [] _____
- [] _____
- [] _____
- [] _____

JAN

FEB

MAR

APR

MAY

JUN

JUL

AUG

SEP

OCT

NOV

DEC

NOTES

JAN FEB MAR APR MAY JUN JUL AUG SEP OCT NOV DEC

Monday ___

Tuesday ___

Wednesday ___

Thursday ___

Friday ___

Saturday ___ / Sunday ___

Monday ___

Tuesday ___

Wednesday ___

Thursday ___

Friday ___

Saturday ___ / Sunday ___

JAN FEB MAR APR MAY JUN JUL AUG SEP OCT NOV DEC

Monday ___

Tuesday ___

Wednesday ___

Thursday ____

Friday ____

Saturday ____ / Sunday ____

Monday ___

Tuesday ___

Wednesday ___

Thursday _____

Friday _____

Saturday _____ / Sunday _____

Monday ____

Tuesday ____

Wednesday ____

Thursday ___

Friday ___

Saturday ___ / Sunday ___

live your life,
LIVE YOUR LIFE,
LIVE your LIFE.

maurice sendak

GOALS:

IMPORTANT DATES

20__

- [] _____
- [] _____
- [] _____
- [] _____
- [] _____
- [] _____
- [] _____
- [] _____
- [] _____
- [] _____
- [] _____

JAN

FEB

MAR

APR

MAY

JUN

JUL

AUG

SEP

OCT

NOV

DEC

NOTES

Monday____

Tuesday____

Wednesday____

Thursday ___

Friday ___

Saturday ___ / Sunday ___

Monday ____

Tuesday ____

Wednesday ____

Thursday ___

Friday ___

Saturday ___ / Sunday ___

Monday ___

Tuesday ___

Wednesday ___

Thursday ___

Friday ___

Saturday ___ / Sunday ___

Monday____

Tuesday____

Wednesday____

Thursday ____

Friday ____

Saturday ____ / Sunday ____

Monday _____

Tuesday _____

Wednesday _____

Thursday ___

Friday ___

Saturday ___ / Sunday ___

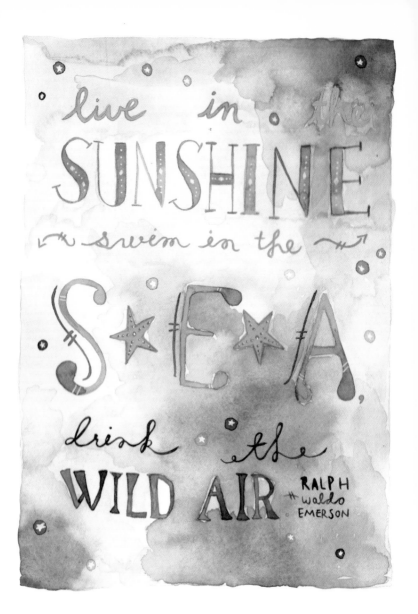

live in the SUNSHINE swim in the SEA, drink the WILD AIR RALPH Waldo EMERSON

GOALS:

IMPORTANT DATES

20_ _

- ☐ _____
- ☐ _____
- ☐ _____
- ☐ _____
- ☐ _____
- ☐ _____
- ☐ _____
- ☐ _____
- ☐ _____
- ☐ _____

JAN
FEB
MAR
APR
MAY
JUN
JUL
AUG
SEP
OCT
NOV
DEC

NOTES

Monday____

Tuesday____

Wednesday____

Thursday ___

Friday ___

Saturday ___ / Sunday ___

Monday ___

Tuesday ___

Wednesday ___

Thursday ___

Friday ___

Saturday ___ / Sunday ___

JAN FEB MAR APR MAY JUN JUL AUG SEP OCT NOV DEC

Monday____

Tuesday____

Wednesday____

Thursday ___

Friday ___

Saturday ___ / Sunday ___

JAN FEB MAR APR MAY JUN JUL AUG SEP OCT NOV DEC

Monday ___

Tuesday ___

Wednesday ___

Thursday ___

Friday ___

Saturday ___ / Sunday ___

Monday ___

Tuesday ___

Wednesday ___

Thursday ___

Friday ___

Saturday ___ / Sunday ___

BE YOURSELF.
EVERYONE
ELSE
IS ALREADY
TAKEN.

oscar wilde

GOALS:

IMPORTANT DATES

20__

- [] _____
- [] _____
- [] _____
- [] _____
- [] _____
- [] _____
- [] _____
- [] _____
- [] _____
- [] _____

JAN
FEB
MAR
APR
MAY
JUN
JUL
AUG
SEP
OCT
NOV
DEC

NOTES

Monday____

Tuesday____

Wednesday____

Thursday ___

Friday ___

Saturday ___ / Sunday ___

JAN FEB MAR APR MAY JUN JUL AUG SEP OCT NOV DEC

Monday____

Tuesday____

Wednesday____

Thursday ____

Friday ____

Saturday ____ / Sunday ____

Monday____

Tuesday____

Wednesday____

Thursday ___

Friday ___

Saturday ___ / Sunday ___

JAN FEB MAR APR MAY JUN JUL AUG SEP OCT NOV DEC

Monday _____

Tuesday _____

Wednesday _____

Thursday ___

Friday ___

Saturday ___ / Sunday ___

JAN FEB MAR APR MAY JUN JUL AUG SEP OCT NOV DEC

Monday ___

Tuesday ___

Wednesday ___

Thursday ___

Friday ___

Saturday ___ / Sunday ___

start where you are. use what you have. do what you can.

ARTHUR ASHE.

GOALS:

IMPORTANT DATES

20___

- [] _____
- [] _____
- [] _____
- [] _____
- [] _____
- [] _____
- [] _____
- [] _____
- [] _____
- [] _____

JAN

FEB

MAR

APR

MAY

JUN

JUL

AUG

SEP

OCT

NOV

DEC

NOTES

JAN FEB MAR APR MAY JUN JUL AUG SEP OCT NOV DEC

Monday ___

Tuesday ___

Wednesday ___

Thursday ___

Friday ___

Saturday ___ / Sunday ___

Monday _____

Tuesday _____

Wednesday _____

Thursday ___

Friday ___

Saturday ___ / Sunday ___

Monday____

Tuesday____

Wednesday____

Thursday ___

Friday ___

Saturday ___ / Sunday ___

Monday ___

Tuesday ___

Wednesday ___

Thursday ___

Friday ___

Saturday ___ / Sunday ___

Monday____

Tuesday____

Wednesday____

Thursday ___

Friday ___

Saturday ___ / Sunday ___

We must always be on the lookout for the Presence of wonder.

E.B. WHITE

GOALS:

IMPORTANT DATES

20__

- [] _____
- [] _____
- [] _____
- [] _____
- [] _____
- [] _____
- [] _____
- [] _____
- [] _____
- [] _____
- [] _____

JAN
FEB
MAR
APR
MAY
JUN
JUL
AUG
SEP
OCT
NOV
DEC

NOTES

Monday ____

Tuesday ____

Wednesday ____

Thursday ___

Friday ___

Saturday ___ / Sunday ___

JAN FEB MAR APR MAY JUN JUL AUG SEP OCT NOV DEC

Monday ___

Tuesday ___

Wednesday ___

Thursday ___

Friday ___

Saturday ___ / Sunday ___

Monday____

Tuesday____

Wednesday____

Thursday ___

Friday ___

Saturday ___ / Sunday ___

Monday ___

Tuesday ___

Wednesday ___

Thursday ___

Friday ___

Saturday ___ / Sunday ___

Monday ___

Tuesday ___

Wednesday ___

Thursday ___

Friday ___

Saturday ___ / Sunday ___

THE WORLD ONLY EXISTS IN YOUR EYES. YOU CAN MAKE IT AS **BIG** OR AS SMALL AS YOU WANT.

F. SCOTT FITZGERALD

GOALS:

IMPORTANT DATES

20_ _

- [] _____
- [] _____
- [] _____
- [] _____
- [] _____
- [] _____
- [] _____
- [] _____
- [] _____
- [] _____

JAN
FEB
MAR
APR
MAY
JUN
JUL
AUG
SEP
OCT
NOV
DEC

NOTES

JAN FEB MAR APR MAY JUN JUL AUG SEP OCT NOV DE

Monday____

Tuesday____

Wednesday____

Thursday _____

Friday _____

Saturday _____ / Sunday _____

JAN FEB MAR APR MAY JUN JUL AUG SEP OCT NOV DE

Monday____

Tuesday____

Wednesday____

Thursday ___

Friday ___

Saturday ___ / Sunday ___

Monday ___

Tuesday ___

Wednesday ___

Thursday ___

Friday ___

Saturday ___ / Sunday ___

Monday ___

Tuesday ___

Wednesday ___

Thursday ____

Friday ____

Saturday ____ / Sunday ____

Monday ___

Tuesday ___

Wednesday ___

Thursday ___

Friday ___

Saturday ___ / Sunday ___

IT IS ONLY WITH THE
heart THAT ONE CAN SEE
RIGHTLY; WHAT IS *essential*
IS INVISIBLE TO THE EYE.

ANTOINE DE SAINT EXUPERY

GOALS:

IMPORTANT DATES

20__

- [] _____
- [] _____
- [] _____
- [] _____
- [] _____
- [] _____
- [] _____
- [] _____
- [] _____
- [] _____

JAN
FEB
MAR
APR
MAY
JUN
JUL
AUG
SEP
OCT
NOV
DEC

NOTES

JAN FEB MAR APR MAY JUN JUL . AUG SEP OCT NOV DEC

Monday____

Tuesday____

Wednesday____

Thursday ___

Friday ___

Saturday ___ / _Sunday_ ___

Monday____

Tuesday____

Wednesday____

Thursday ___

Friday ___

Saturday ___ / Sunday ___

Monday____

Tuesday____

Wednesday____

Thursday ___

Friday ___

Saturday ___ / Sunday ___

Monday___

Tuesday___

Wednesday___

Thursday ___

Friday ___

Saturday ___ / Sunday ___

Monday _____

Tuesday _____

Wednesday _____

Thursday ___

Friday ___

Saturday ___ / Sunday ___

at first glance it
may appear too
hard.

LOOK AGAIN.

always look again.

MARY ANNE RADMACHER

GOALS:

IMPORTANT DATES

20__

- [] _____
- [] _____
- [] _____
- [] _____
- [] _____
- [] _____
- [] _____
- [] _____
- [] _____
- [] _____

JAN

FEB

MAR

APR

MAY

JUN

JUL

AUG

SEP

OCT

NOV

DEC

NOTES

Monday____

Tuesday____

Wednesday____

Thursday ___

Friday ___

Saturday ___ / Sunday ___

Monday____

Tuesday____

Wednesday____

Thursday ___

Friday ___

Saturday ___ / Sunday ___

Monday___

Tuesday___

Wednesday___

Thursday ___

Friday ___

Saturday ___ / Sunday ___

JAN FEB MAR APR MAY JUN JUL AUG SEP OCT NOV DEC

Monday____

Tuesday____

Wednesday____

Thursday ___

Friday ___

Saturday ___ / Sunday ___

Monday____

Tuesday____

Wednesday____

Thursday ___

Friday ___

Saturday ___ / Sunday ___

this above all:
to thine own self
BE TRUE.

SHAKESPEARE

GOALS:

IMPORTANT DATES

20__

- [] _____
- [] _____
- [] _____
- [] _____
- [] _____
- [] _____
- [] _____
- [] _____
- [] _____
- [] _____

JAN	
FEB	
MAR	
APR	
MAY	
JUN	
JUL	
AUG	
SEP	
OCT	
NOV	
DEC	

NOTES

Monday _____

Tuesday _____

Wednesday _____

Thursday ___

Friday ___

Saturday ___ / Sunday ___

Monday _____

Tuesday _____

Wednesday _____

Thursday ____

Friday ____

Saturday ____ / Sunday ____

Monday ___

Tuesday ___

Wednesday ___

Thursday ___

Friday ___

Saturday ___ / Sunday ___

Monday____

Tuesday____

Wednesday____

Thursday ___

Friday ___

Saturday ___ / Sunday ___

Monday _____

Tuesday _____

Wednesday _____

Thursday ___

Friday ___

Saturday ___ / _Sunday_ ___

THERE ARE
FAR FAR
better
things
ahead
THAN ANY WE
LEAVE BEHIND

c.s. lewis

GOALS:

IMPORTANT DATES

20＿＿

JAN

☐ _____

FEB

☐ _____

MAR

☐ _____

APR

☐ _____

MAY

☐ _____

JUN

☐ _____

JUL

☐ _____

AUG

☐ _____

SEP

☐ _____

OCT

☐ _____

NOV

☐ _____

DEC

NOTES

JAN FEB MAR APR MAY JUN JUL AUG SEP OCT NOV DE

Monday____

Tuesday____

Wednesday____

Thursday ___

Friday ___

Saturday ___ / Sunday ___

JAN FEB MAR APR MAY JUN JUL AUG SEP OCT NOV DEC

Monday____

Tuesday____

Wednesday____

Thursday ___

Friday ___

Saturday ___ / Sunday ___

Monday____

Tuesday____

Wednesday____

Thursday ___

Friday ___

Saturday ___ / Sunday ___

Monday____

Tuesday____

Wednesday____

Thursday ___

Friday ___

Saturday ___ / Sunday ___

Monday ___

Tuesday ___

Wednesday ___

Thursday ___

Friday ___

Saturday ___ / Sunday ___

HENRY DAVID THOREAU

GOALS:

IMPORTANT DATES

20_ _

- ☐ _____ JAN
- ☐ _____ FEB
- ☐ _____ MAR
- ☐ _____ APR
- ☐ _____ MAY
- ☐ _____ JUN
- ☐ _____ JUL
- ☐ _____ AUG
- ☐ _____ SEP
- ☐ _____ OCT
- ☐ _____ NOV
- ☐ _____ DEC

NOTES

Monday____

Tuesday____

Wednesday____

Thursday ___

Friday ___

Saturday ___ / Sunday ___

JAN FEB MAR APR MAY JUN JUL AUG SEP OCT NOV DE

Monday ___

Tuesday ___

Wednesday ___

Thursday ___

Friday ___

Saturday ___ / Sunday ___

Monday____

Tuesday____

Wednesday____

Thursday ____

Friday ____

Saturday ____ / Sunday ____

Monday ___

Tuesday ___

Wednesday ___

Thursday ___

Friday ___

Saturday ___ / Sunday ___

JAN FEB MAR APR MAY JUN JUL AUG SEP OCT NOV DE

Monday____

Tuesday____

Wednesday____

Thursday ___

Friday ___

Saturday ___ / Sunday ___

WORLD TIME ZONES AND INTERNATIONAL CALLING CODES

COUNTRY	GMT	CAPITAL	COUNTRY CODE
Argentina	-3	Buenos Aires	54
Australia (Sydney)	+10	Canberra	61
Austria	+1	Vienna	43
Belgium	+1	Brussels	32
Brazil	-3	Brasilia	55
Bulgaria	+2	Sofia	359
Canada (Ottawa)	-5	Ottawa	1
China	+8	Beijing	86
Colombia	-5	Bogota	57
Croatia	+1	Zagreb	385
Czech Republic	+1	Prague	420
Denmark	+1	Copenhagen	45
Egypt	+2	Cairo	20
Estonia	+2	Tallinn	372
Finland	+2	Helsinki	358
France	+1	Paris	33
Germany	+1	Berlin	49
Ghana	0	Accra	233
Gibraltar	+1	Gibraltar	350
Greece	+2	Athens	30
Hong Kong	+8	Victoria City	852
Hungary	+1	Budapest	36
Iceland	-1	Reykjavik	354
India	+5.30	New Delhi	91
Indonesia (Jakarta)	+7	Jakarta	62
Ireland	0	Dublin	353
Israel	+2	Jerusalem	972
Italy	+1	Rome	39
Japan	+9	Tokyo	81
Kenya	+3	Nairobi	254
Korea (South)	+9	Seoul	82
Luxembourg	+1	Luxembourg	352
Malaysia	+8	Kuala Lumpur	60
Malta	+1	Valletta	356
Mexico (Mexico City)	-6	Mexico City	52
Morocco	0	Rabat	212
Netherlands	+1	Amsterdam	31
New Zealand	+12	Wellington	64
Nigeria	+1	Abuja	234
Poland	+1	Warsaw	48
Portugal	0	Lisbon	351
Romania	+2	Bucharest	40
Russia (Moscow)	+3	Moscow	7
Saudi Arabia	+3	Riyadh	966
Singapore	+8	Singapore	65
South Africa	+2	Pretoria	27
Spain	+1	Madrid	34
Sri Lanka	+6	Colombo	94
Sweden	+1	Stockholm	46
Switzerland	+1	Bern	41
Taiwan	+8	Taipei	886
Thailand	+7	Bangkok	66
Turkey	+2	Ankara	90
United Kingdom	0	London	44
USA (New York)	-5	Washington DC	1
Zimbabwe	+2	Harare	263

CONVERSION FACTORS

	to convert	multiply by	to convert	multiply by
LENGTH	Inches (in) to millimeters (mm)	25.4000	Millimeters to inches	0.0394
	Inches to centimeters (cm)	2.5400	Centimeters to inches	0.3937
	Feet (ft) to meters (m)	0.3048	Meters to feet	3.2808
	Yards (yd) to meters	0.9144	Meters to yards	1.0936
	Miles to kilometers (km)	1.6093	Kilometers to miles	0.6214
AREA	Sq in to sq cm (cm²)	6.4516	Sq cm to sq in	0.1550
	Sq ft to sq meters (m²)	0.0929	Sq meters to sq ft	10.7639
	Sq yd to sq meters	0.8361	Sq meters to sq yd	1.1960
	Sq miles to sq km (km²)	2.5900	Sq km to sq miles	0.3861
	Acres to hectares	0.4047	Hectares to acres	2.4711
CAPACITY / VOLUME	Cu in to cu cm (cm³)	16.3870	Cu cm to cu in	0.0610
	Cu ft to cu meters (m³)	0.0283	Cu meters to cu ft	35.3147
	Cu yd to cu meters	0.7646	Cu meters to cu yd	1.3080
	Cu in to liters (l)	0.0164	Liters to cu in	61.0237
	Gallons to liters	4.5461	Liters to gallons	0.2200
WEIGHT / MASS	Grains to grams (g)	0.0648	Grams to grains	15.4324
	Pounds (lb) to grams	453.5924	Grams to pounds	0.0022
	Ounces (oz) to grams	28.3495	Grams to ounces	0.3527
	Pounds to kilograms (kg)	0.4536	Kilograms to pounds	2.2046
	Tons to kilograms	1016.0469	Kilograms to tons	0.0010
	Tons to tonnes (t)	1.0160	Tonnes to tons	0.9842

PHONETIC ALPHABET

| | | | | |
|---|---|---|---|
| A | Alfa | N | November |
| B | Bravo | O | Oscar |
| C | Charlie | P | Papa |
| D | Delta | Q | Québec |
| E | Echo | R | Romeo |
| F | Foxtrot | S | Sierra |
| G | Golf | T | Tango |
| H | Hotel | U | Uniform |
| I | India | V | Victor |
| J | Juliet | W | Whisky |
| K | Kilo | X | X-Ray |
| L | Lima | Y | Yankee |
| M | Mike | Z | Zulu |

WEDDING ANNIVERSARIES

1st	Paper	13th	Lace
2nd	Cotton	14th	Ivory
3rd	Leather	15th	Crystal
4th	Fruit/Flower/Books	20th	China
5th	Wood	25th	Silver
6th	Sugar/Iron	30th	Pearl
7th	Wool/Copper	35th	Coral
8th	Bronze	40th	Ruby
9th	Pottery	45th	Sapphire
10th	Tin	50th	Gold
11th	Steel	55th	Emerald
12th	Silk/Linen	60th	Diamond

ROMAN NUMERALS

1	I	7	VII	13	XIII	19	XIX	70	LXX	500	D
2	II	8	VIII	14	XIV	20	XX	80	LXXX	600	DC
3	III	9	IX	15	XV	30	XXX	90	XC	800	DCCC
4	IV	10	X	16	XVI	40	XL	100	C	900	CM
5	V	11	XI	17	XVII	50	L	200	CC	1000	M
6	VI	12	XII	18	XVIII	60	LX	400	CD		

January

February

March

April

May

June

July

August

September

October

November

December

CONTACTS

CONTACTS

CONTACTS

CONTACTS

CONTACTS

Meera Lee Patel is a self-taught artist and author who creates work that encourages others to connect with themselves, each other, and the world around them. She believes that all change starts from within.

Meera can be found online at www.meeralee.com and is also the author of *Start Where You Are* (TarcherPerigee). She lives and works in Brooklyn, New York.

Copyright © 2015, 2017 by Meera Lee Patel

All rights reserved.

Published in the United States by Clarkson Potter/ Publishers, an imprint of the Crown Publishing Group, a division of Penguin Random House LLC, New York

crownpublishing.com
clarksonpotter.com

CLARKSON POTTER is a trademark and POTTER with colophon is a registered trademark of Penguin Random House LLC

This title is based on, and selected material originally appeared in, *Start Where You Are* by Meera Lee Patel, copyright © 2015, published by TarcherPerigee, an imprint of Penguin Random House LLC in 2015.

ISBN 978-0-451-49876-2

Printed in China

Cover design and illustration by Meera Lee Patel
Interior illustrations by Meera Lee Patel
Interior design by Danielle Deschenes